JIANG
SHUI
MU
WEI
MEI
XIE
YI
HUA
NIAO
HUA
JING
XIAN

江水沐

JIANG SHUI MU WEI MEI XI YI HUA NIAO HUA JING XUAN

唯美写意花鸟画精选

海峡出版发行集团
THE STRAITS PUBLISHING & DISTRIBUTING GROUP
福建美术出版社

◆ **江水沐** ◆

　　福建诏安人。1981年毕业于福建工艺美术学校（现福州大学厦门工艺美术学院）。1988年加入福建省美术家协会。1990年赴广州美术学院师从周彦生教授研习工笔花鸟画一年。1999年结业于中国艺术研究院研究生院，修完美术学专业全部研究生课程。2000年加入中国美术家协会。现为福建省美术家协会理事，漳州市美术家协会副主席。福建省第二至第六届全省工笔画大展评委。福建省九届人大代表。福建省人大书画院画师。

　　擅长花鸟，工写兼能。作品入选全国首届电影宣传画创作展，全国第二届花鸟画展，中国美协第十三次新人新作展，全国第三、四、五届工笔画大展，全国第三、六、八、九、十、十二届当代中国花鸟画邀请展等全国大型画展并获奖。多次在上海朵云轩、台北甄藏国际艺术中心、新加坡第一文化中心及广东省中山、普宁、揭阳等地举办个展、联展。

　　出版有：《中青年美术家丛书·江水沐画集》1992 福建美术出版社。《江水沐工笔花鸟画集》2001 福建美术出版社。《福建省人大书画作品集粹·江水沐》2002 海潮摄影艺术出版社。《工笔花卉技法》2006 天津杨柳青画社。《当代工笔画唯美新势力·江水沐》2006 福建美术出版社。《工笔牡丹分析》2008 福建美术出版社。《当代中国画名家精品·江水沐》2010 福建省人大书画院。《江水沐画集》2010 天津人民美术出版社。《当代写意画唯美新势力·江水沐》2011 福建美术出版社。

目 录
CONTENTS

画梅花步骤:

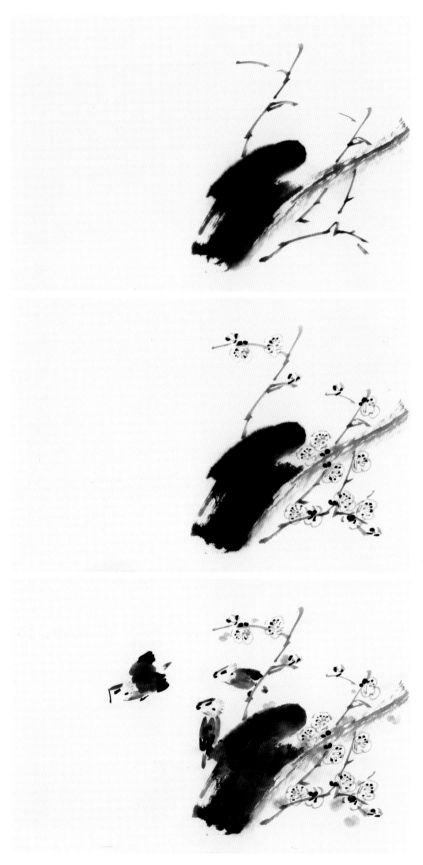

步骤一: 用大笔侧锋画出有墨色变化、有顿挫变化的大枝干,墨色一般可略淡于小枝条,将干未干时根据需要可用浓墨进行皴擦,以求有丰富变化的墨色。大枝干画好后画小枝,注意:出枝的角度不要相等,不要成丫字,不要三叉,不要平行,不要垂直交叉,避免三枝交于一点。枝干要有大小、长短、疏密的变化,墨色要有浓淡干湿的变化。

步骤二: 枝干画好后开始画花,写意梅花多以单瓣梅花为描写对象,画法主要有勾勒法、点写法、勾勒填色法。画白梅一般采用勾勒法,用淡墨中锋勾勒,花除了要有疏密变化之外,还必须有面积、数量、形状的变化。

步骤三: 用浓墨点花心、花托、花萼,补充一些必要的小枝条。

触目横斜千万朵
赏心只有两三枝
壬辰冬月 仁根

步骤四：用淡绿或淡赭色适当进行烘染，收拾。最后题款、盖章。

画兰花步骤：

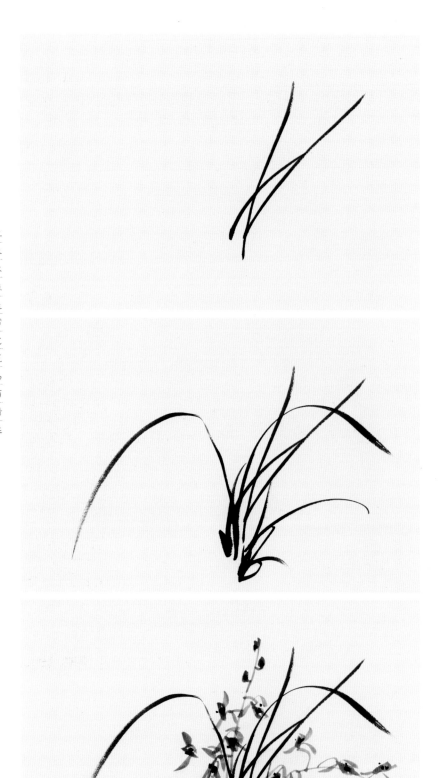

步骤一： 画兰花三笔为一组，一笔长、二笔交凤眼、三笔破凤眼，此乃传统撇兰程式。三笔要有长、有短、有交搭，力求统一中有变化。

步骤二： 起手三笔画好后，再在旁边添加其他兰叶，切记每组兰叶相交不平行，有长短，方向虽一致，高低有变化。

步骤三： 写意兰花花朵五笔而成，乃古人从复杂的兰花结构中提炼而来。画兰花花朵也与画兰叶相似，有交凤眼与破凤眼之画法。画花一般墨色淡于兰叶，墨色要鲜活，以求与兰叶对比产生娇嫩之感。花瓣画好后点蕊，蕊如人之眉目，有如写草书之"上、下、小、心"等字形，点蕊用浓墨，将干未干时点蕊最生动、好看。

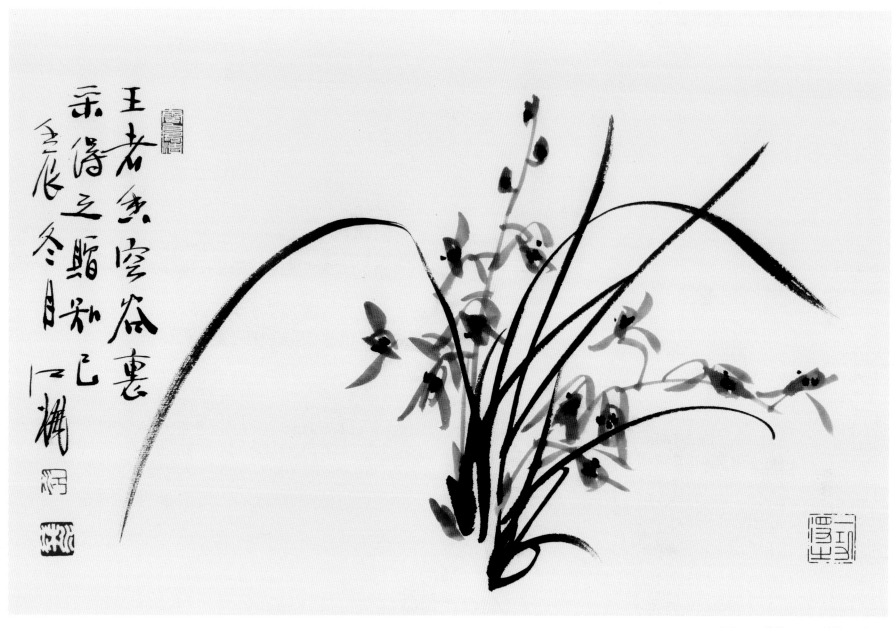

王者香空谷裏
采得之贻知己
壬辰冬月 □□

步骤四：收拾画面、落款、盖章。

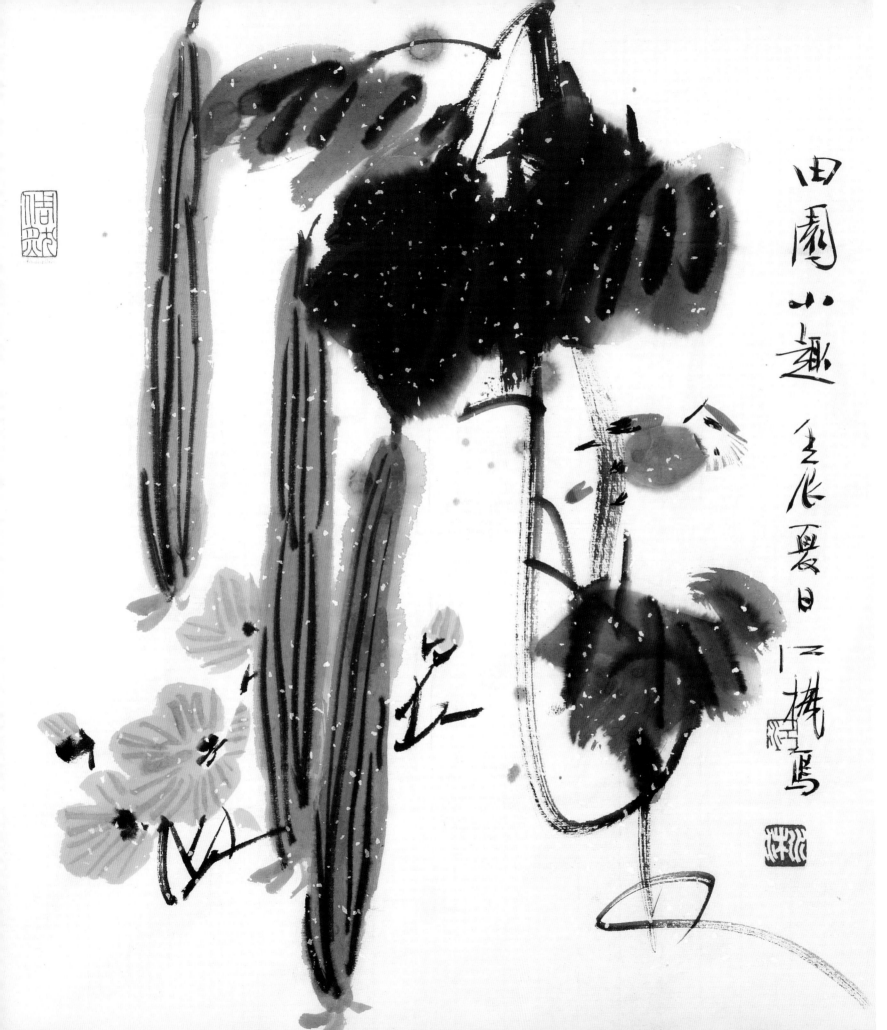

田园小趣

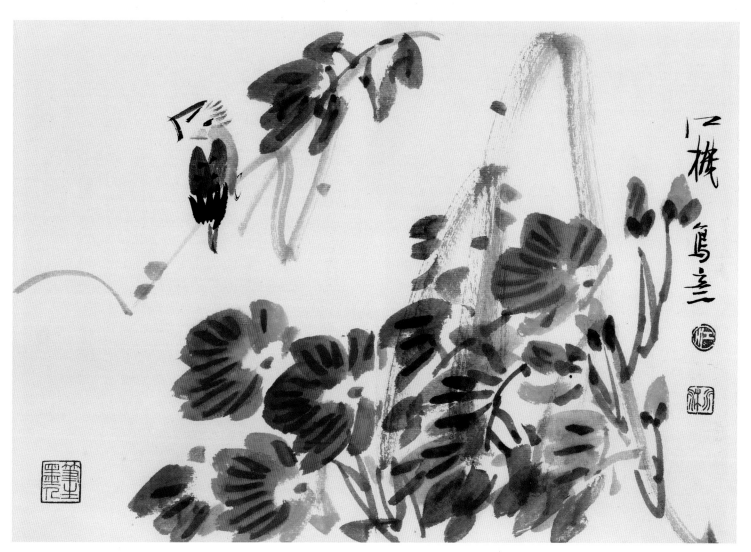

捧日凌云夸玉树

江│水│沐│唯│美│写│意│花│鸟│画│精选

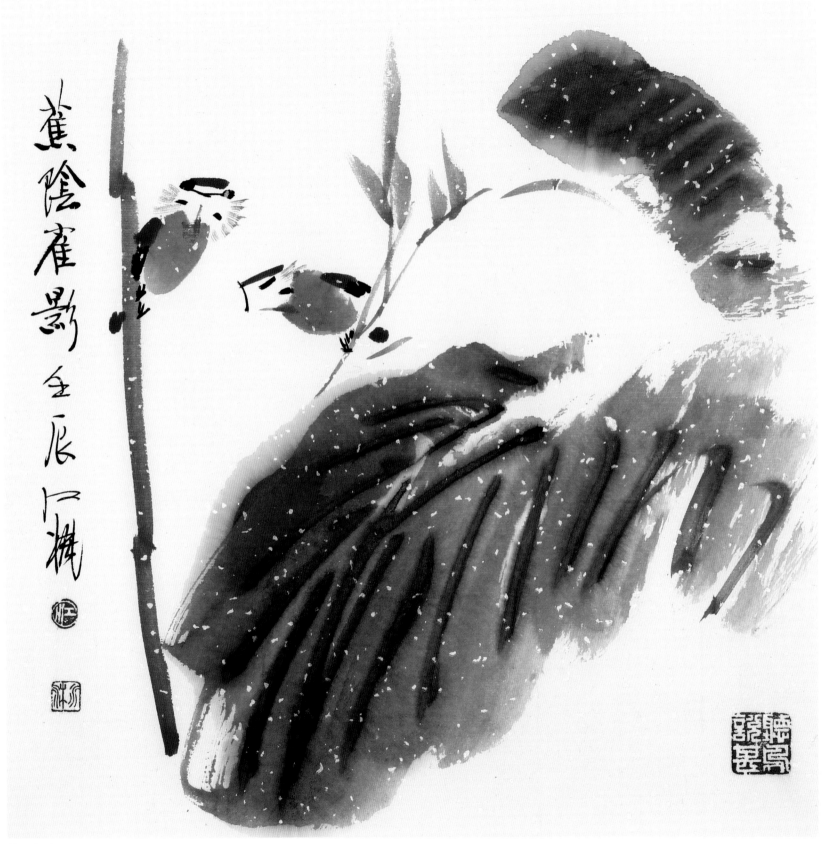

蕉荫雀影

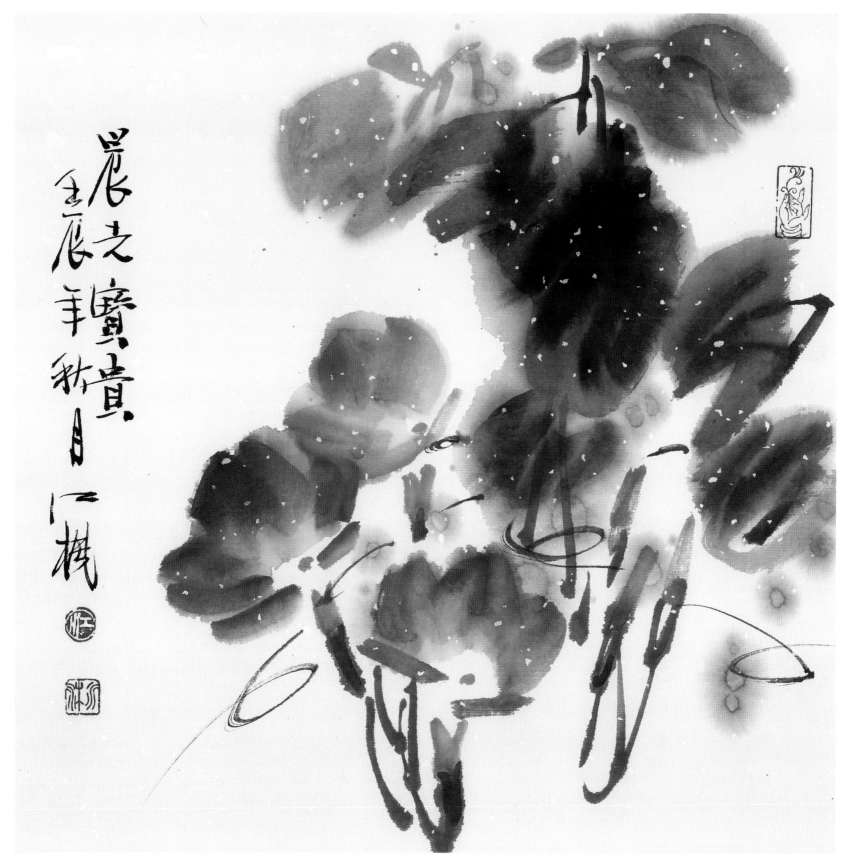

晨光宝贵

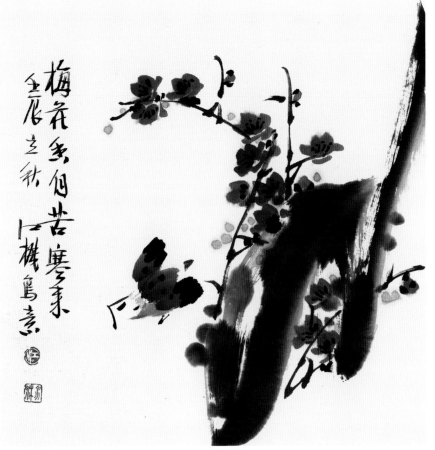

梅花香自苦寒来　　　　　　　　春风着意在芳姿

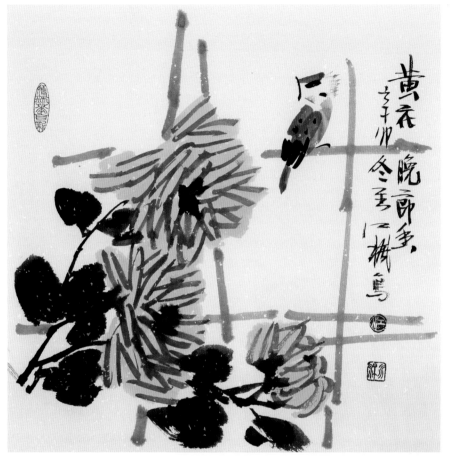

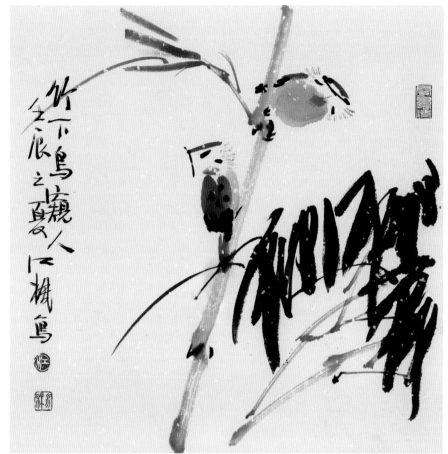

黄花晚节香　　　　　　　　　　　　　　　　　　　　　　竹下鸟窥人

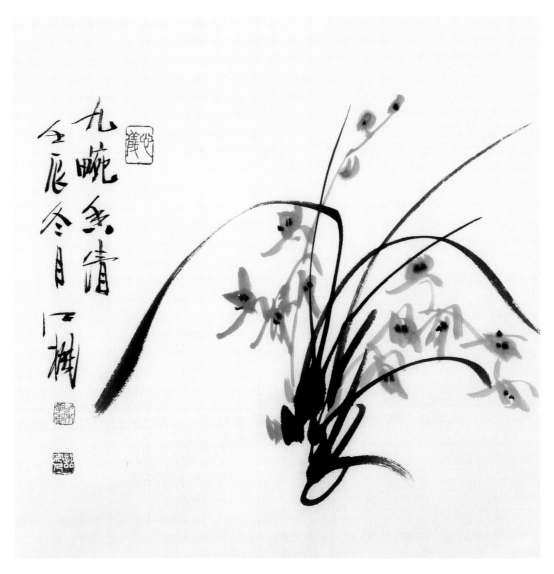

九畹香清

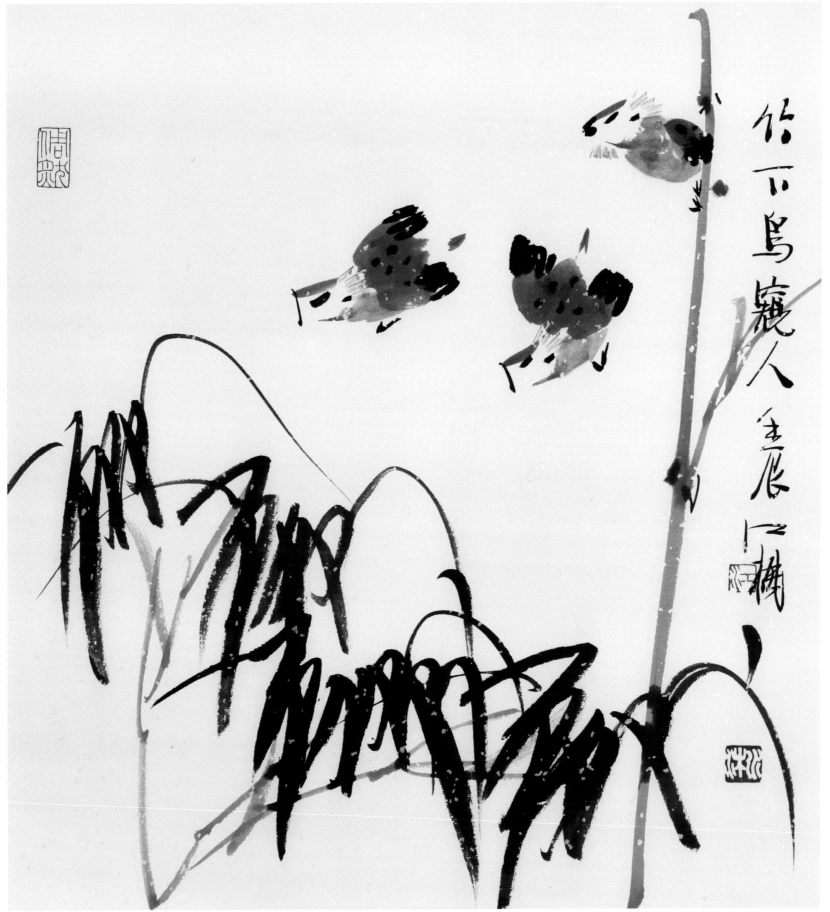

竹下鸟窥人
甲辰之冬
杨

竹梢微响觉风来

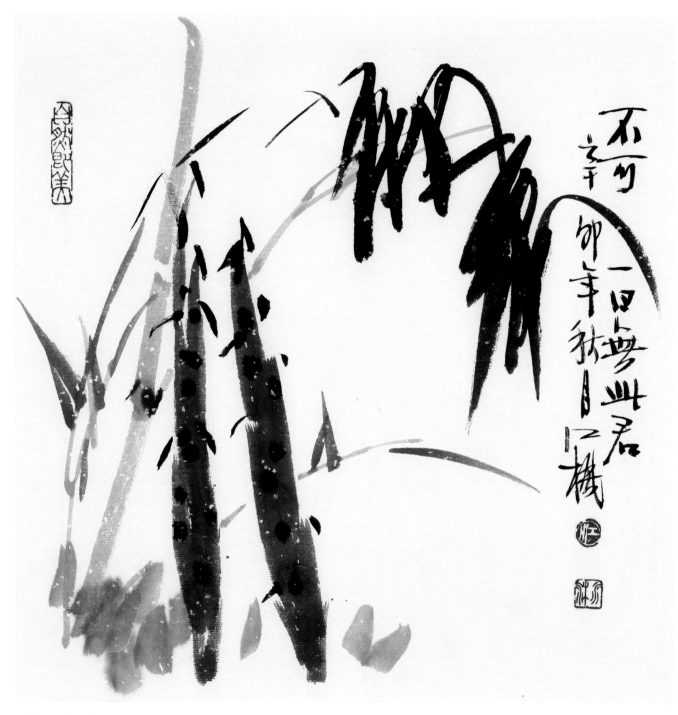

不可一日无此君·一

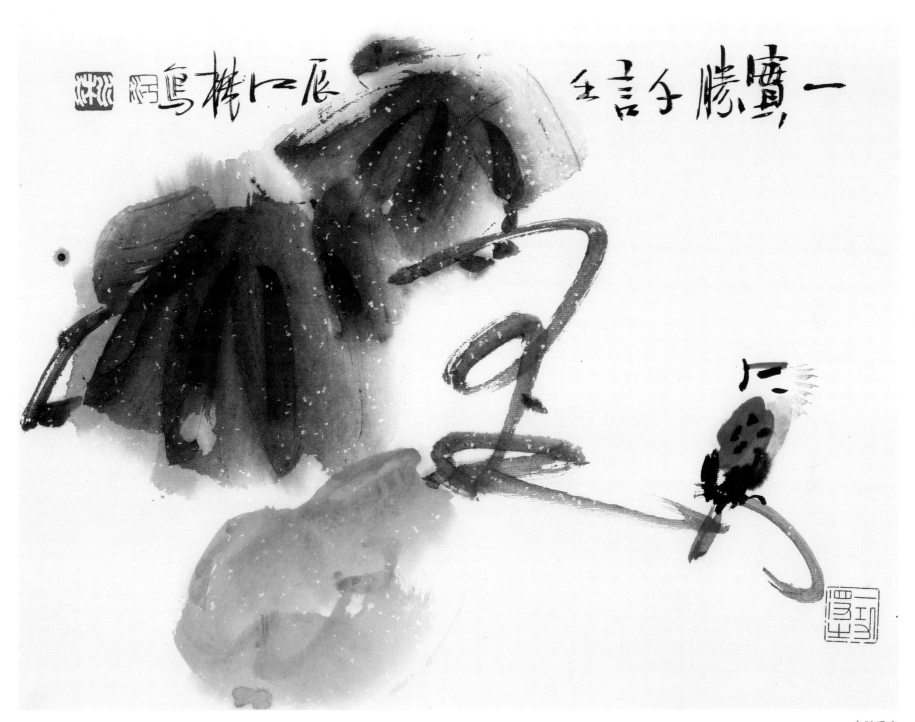

一实胜千言

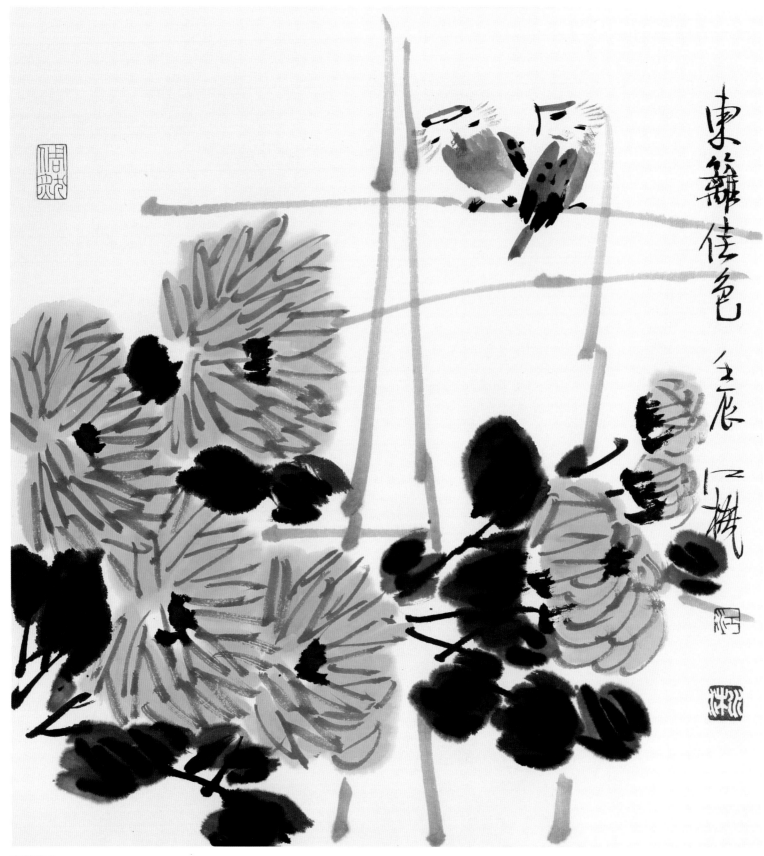

东篱佳色

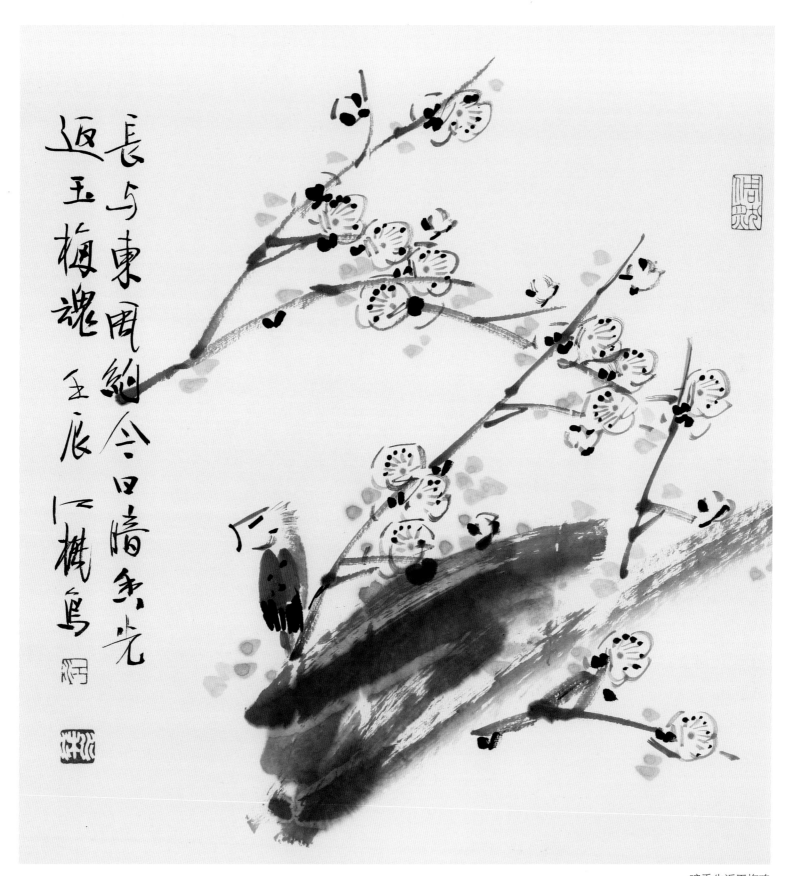

長与東風約今日暗香先
返玉梅魂 壬辰 槐鳥

暗香先返玉梅魂

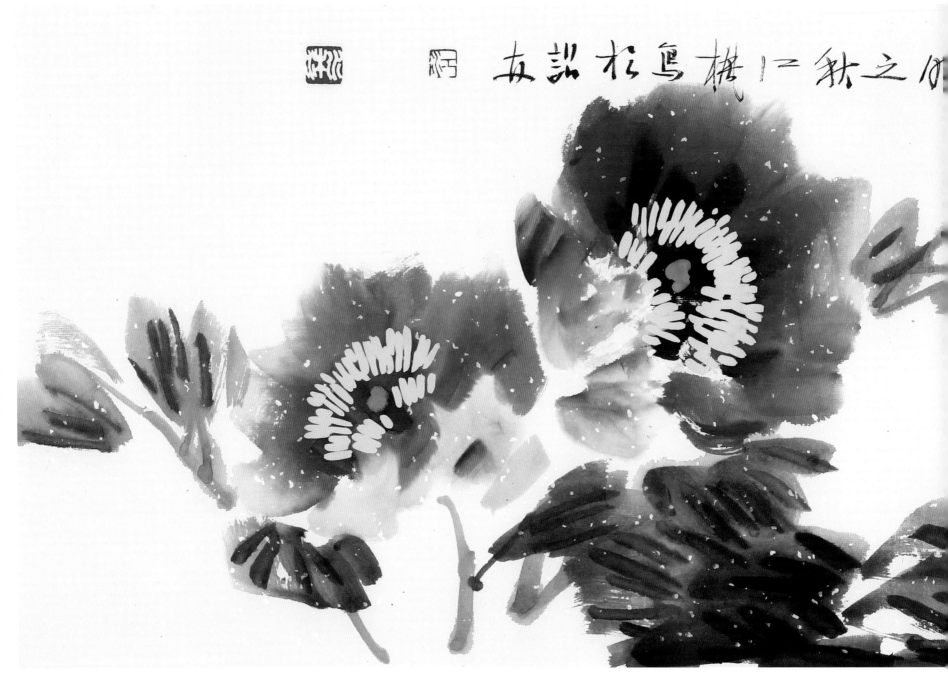

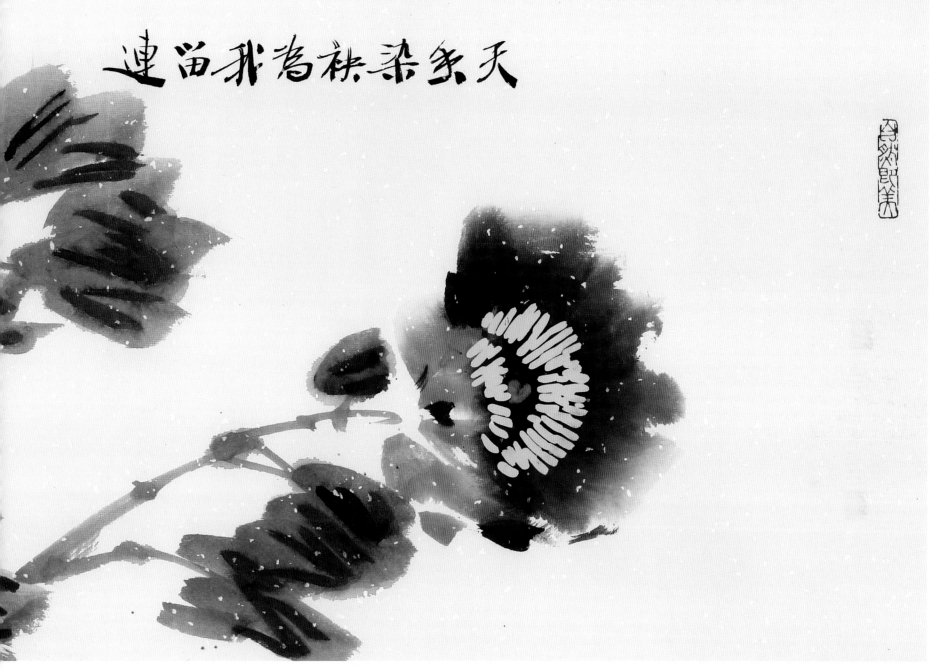

天香染袂　为我流连

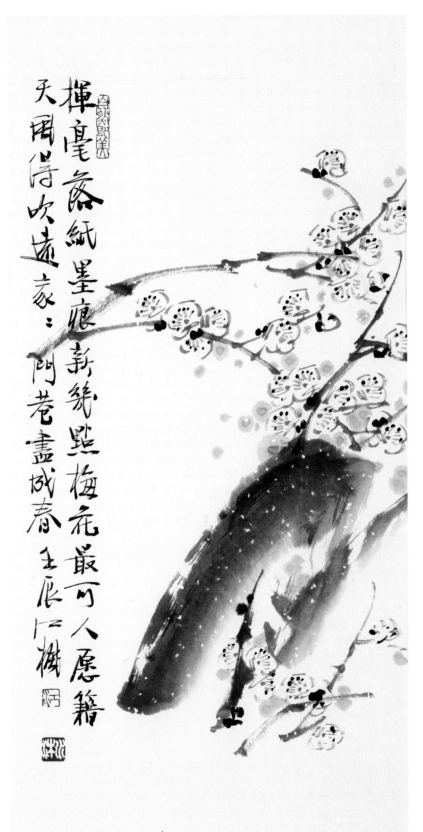

挥毫蘸纸墨痕新
数点梅花最可人
愿籍挥毫蘸纸墨痕新
天用得吹远豪
间苍尽成春
壬辰 江枫

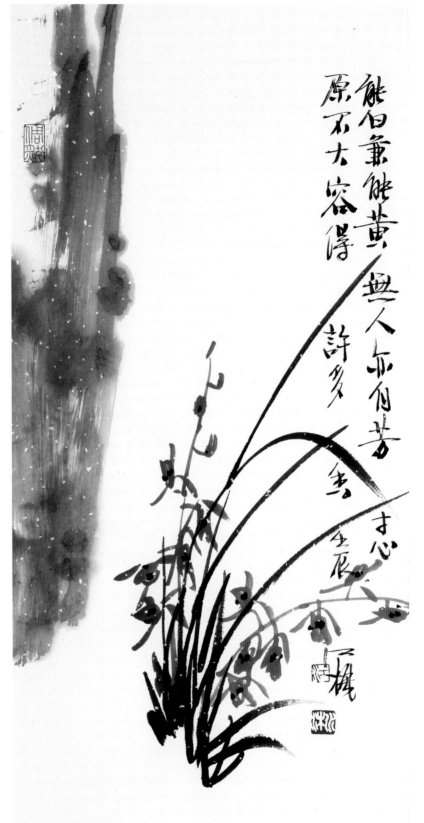

能白兼能黄
原不大容得
无人亦有芳
许多
素心
壬辰
江枫

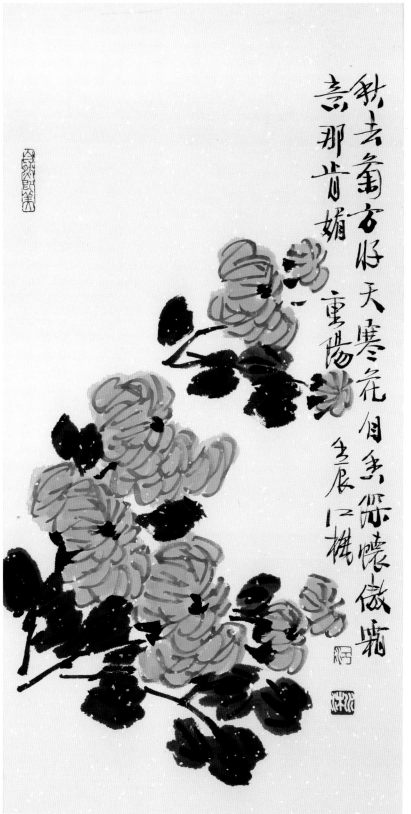

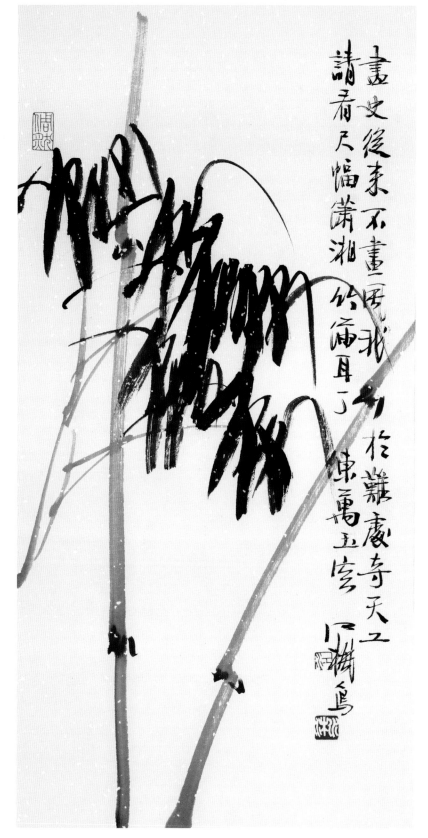

梅兰菊竹条屏

谷深不见兰生处
追逐微风偶得之
解脱情丝无染
更同一嗅识真如

壬辰之夏
梅鸟意

春风绽蕙兰

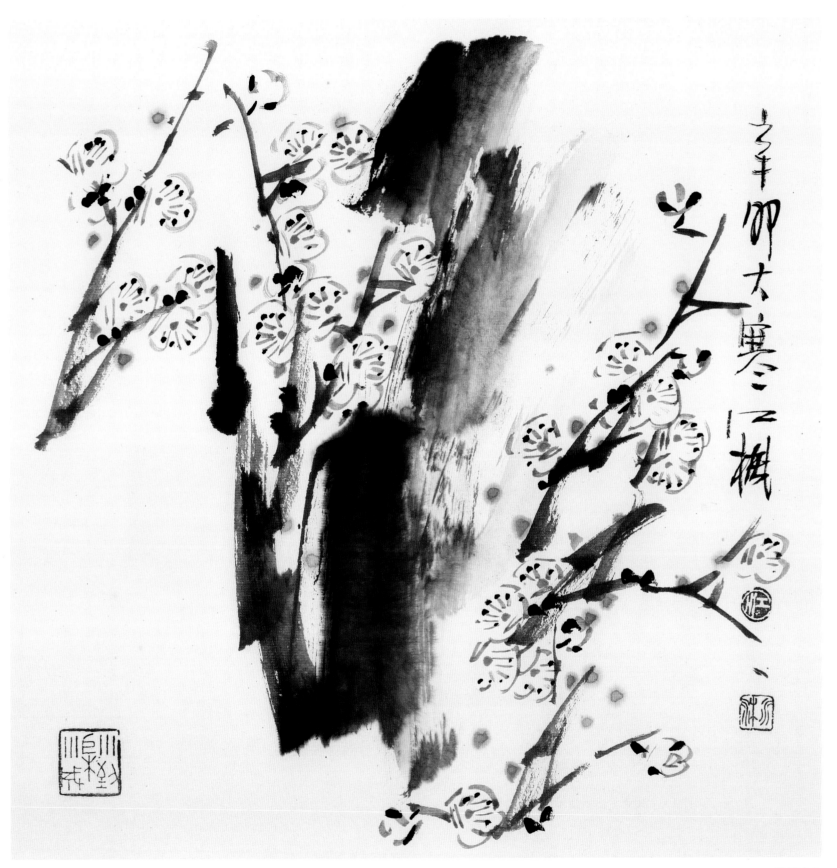

铁骨冰心

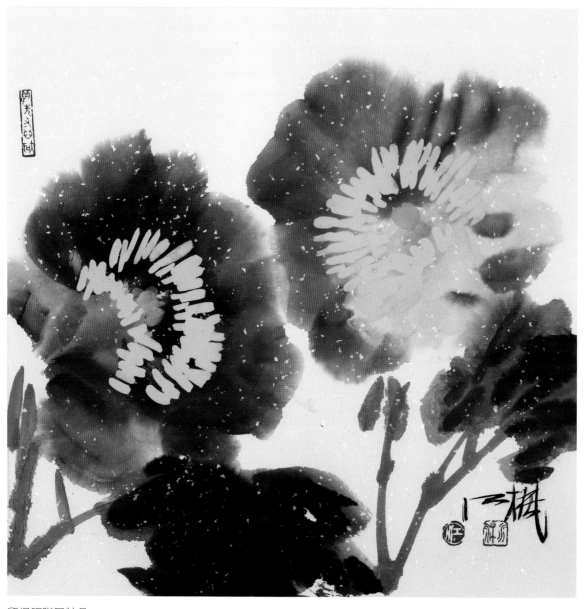

留得胭脂画牡丹

春晓紫藤开

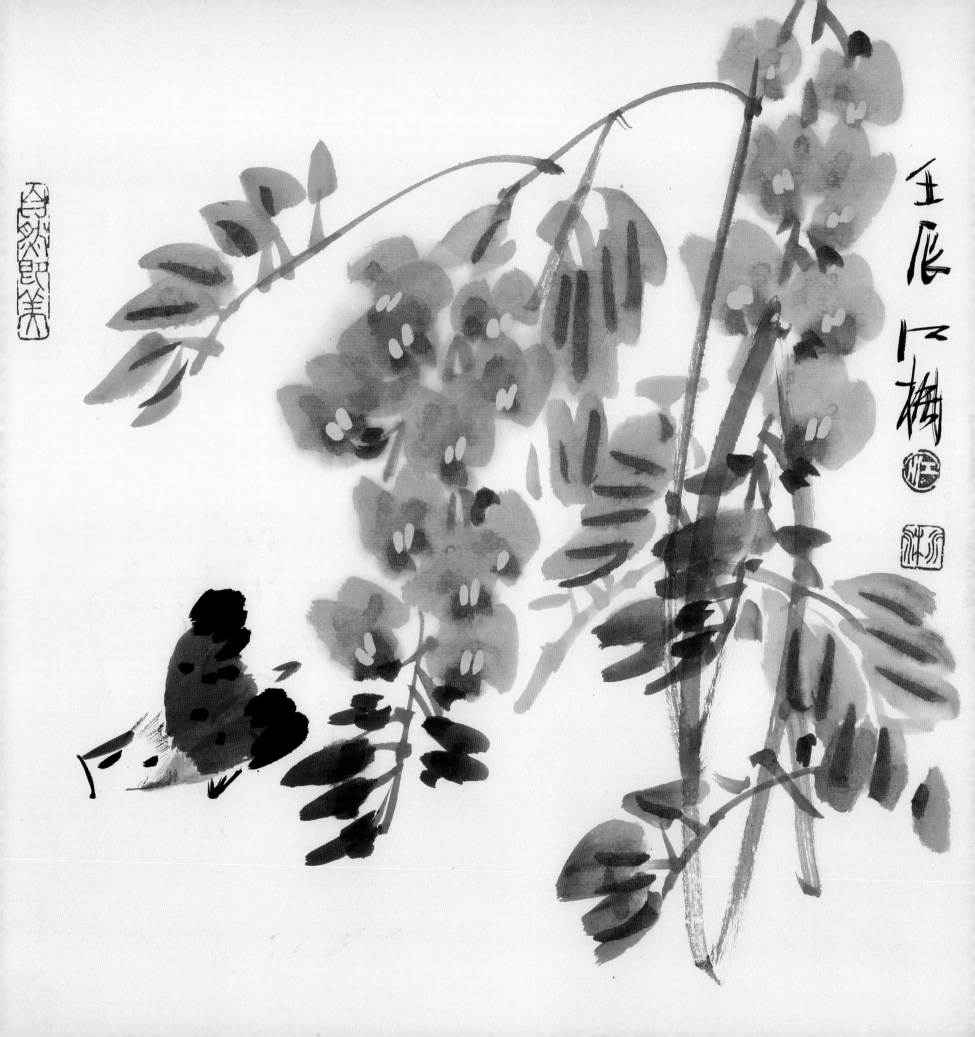

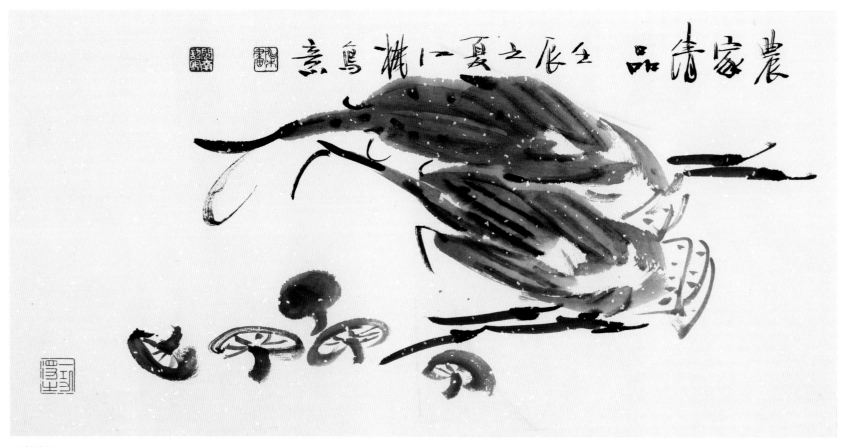

农家清品

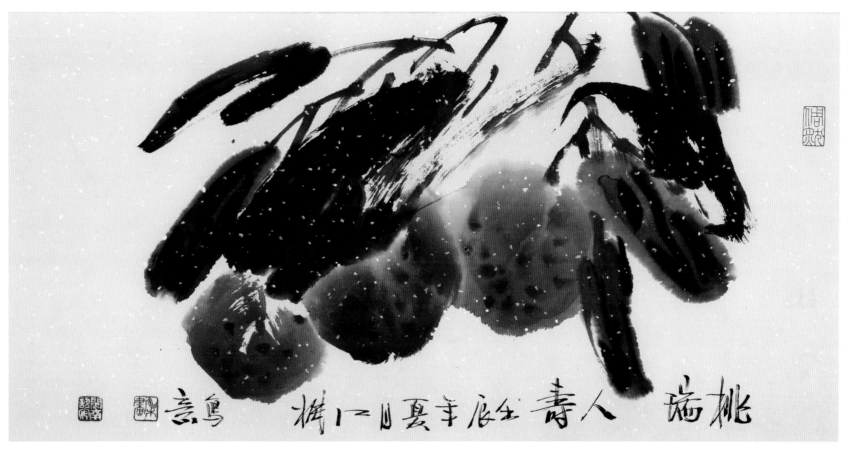

桃瑞人壽 辛辰年夏月一日 鳥意

桃瑞人寿

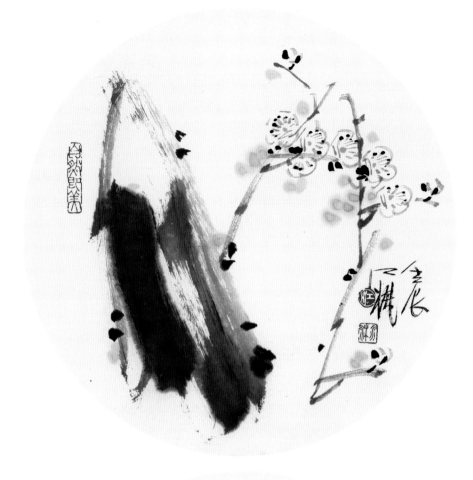

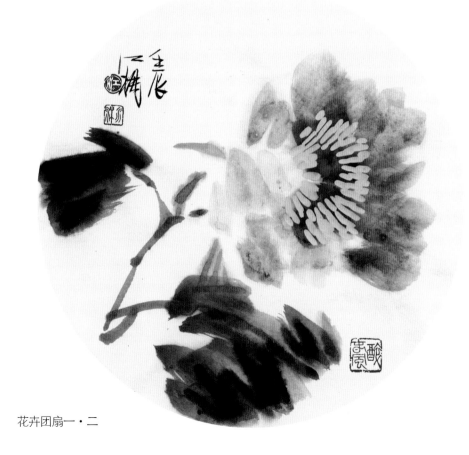

花卉团扇一·二

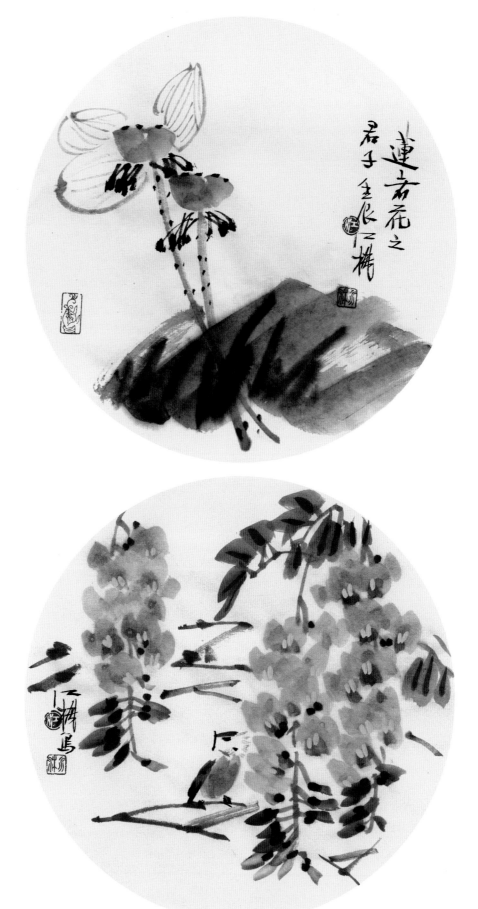

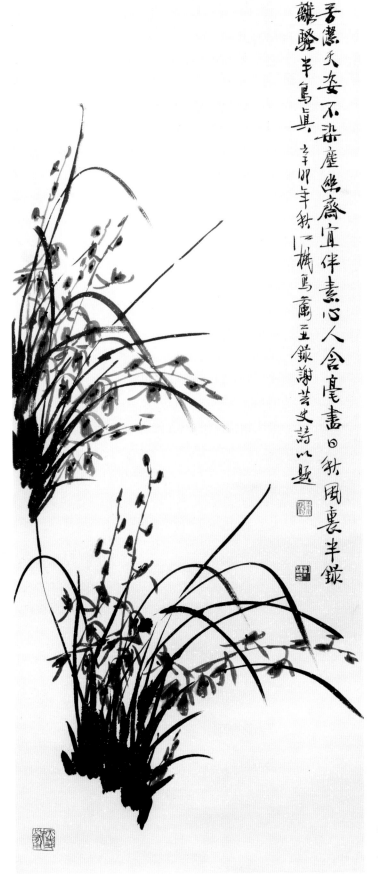

芳潔天姿不染塵樂齋宜伴素心人含毫畫日秋風裏半録
雛韲半鳥真 辛卯年秋一梳鳥齋主録謝芸文詩以題

芳茂其华

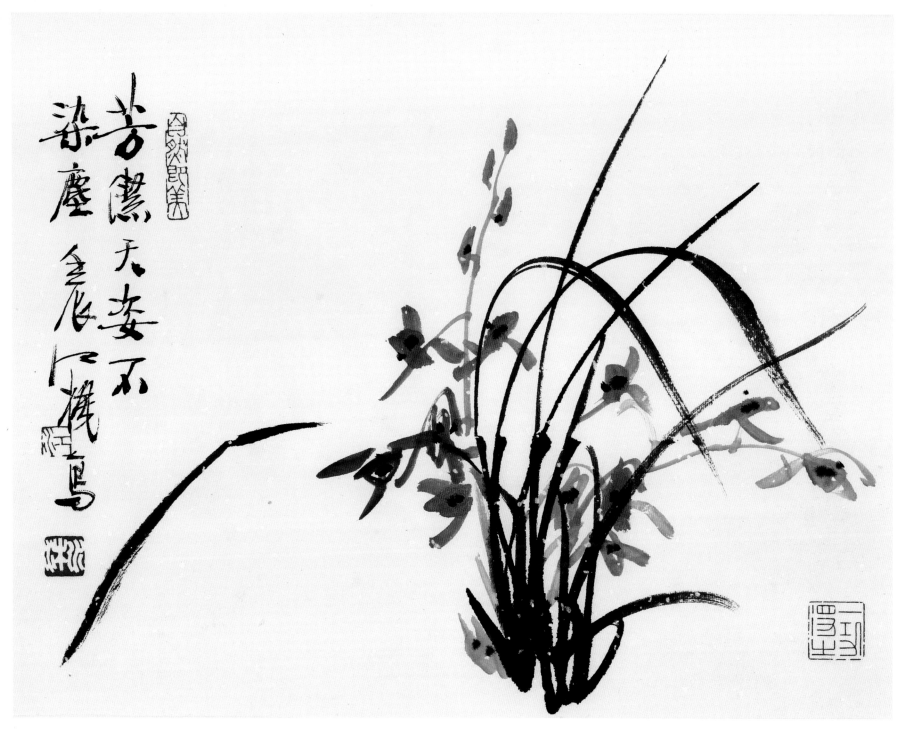

芳洁天姿不染尘

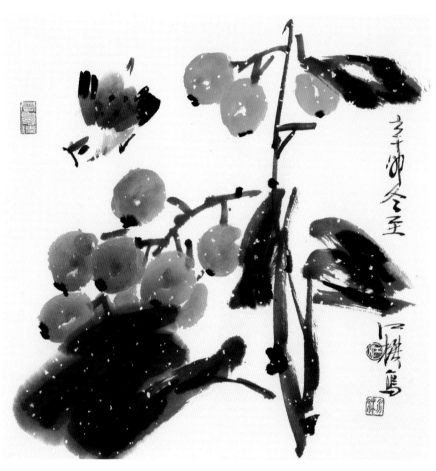

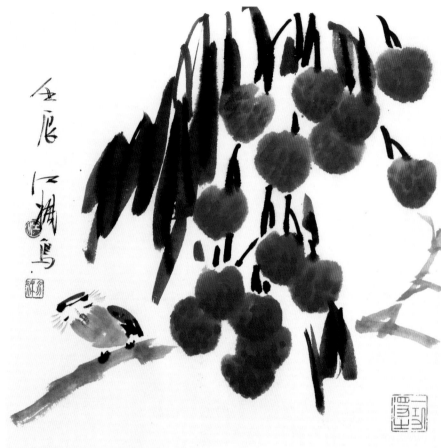

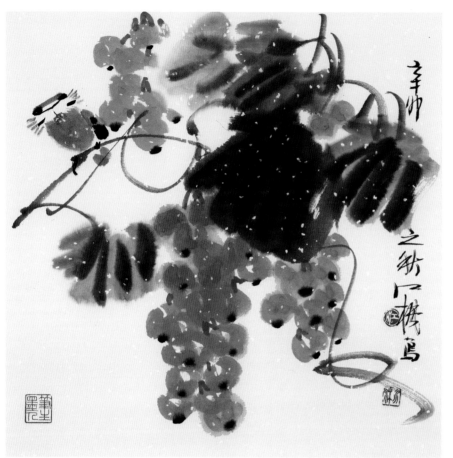
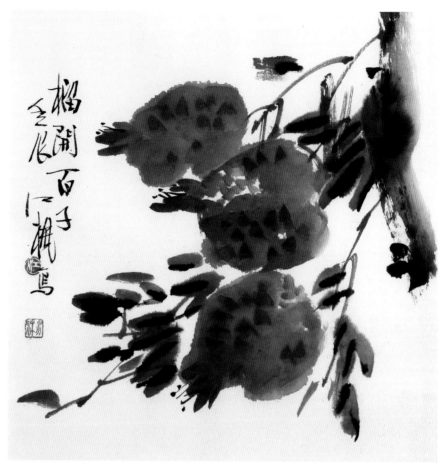

四时佳果

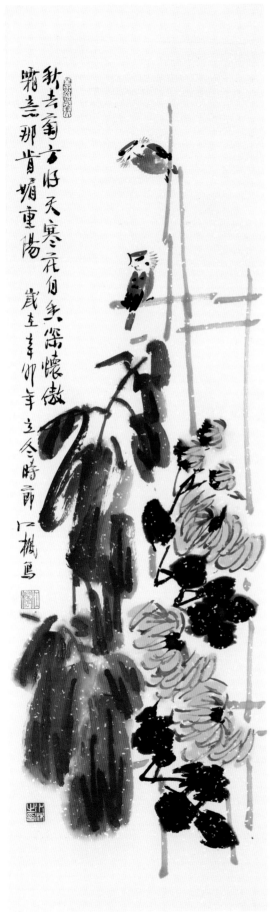

花醉满园秋

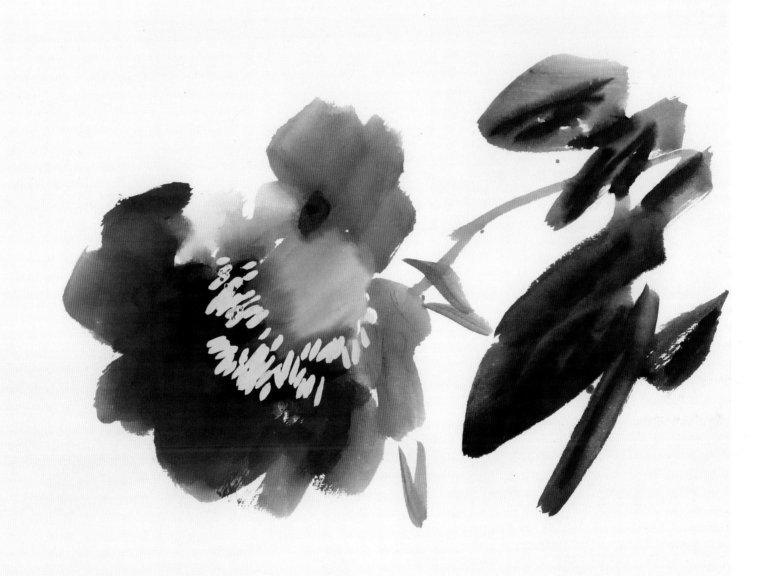

有情芍药含春泪

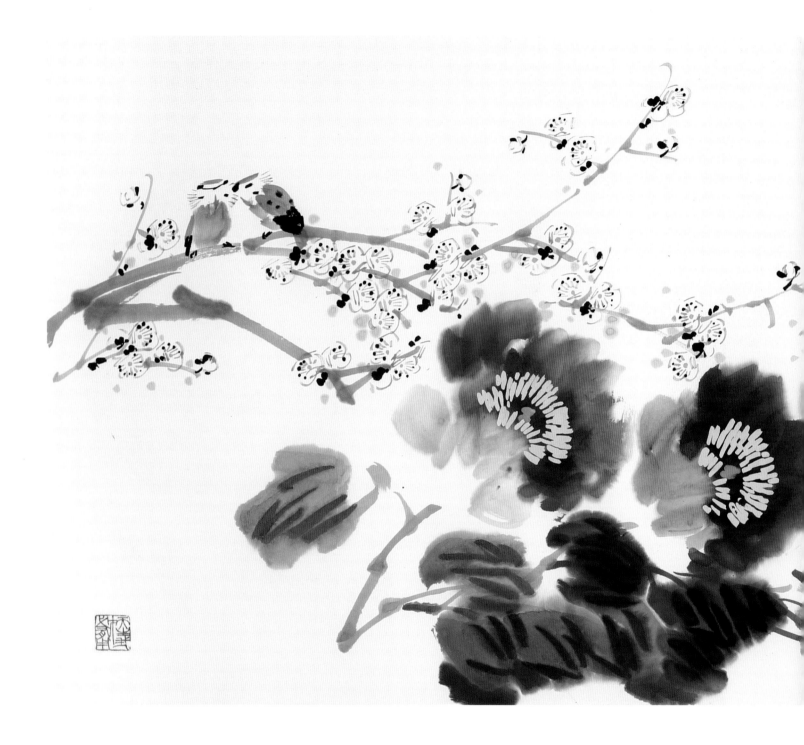

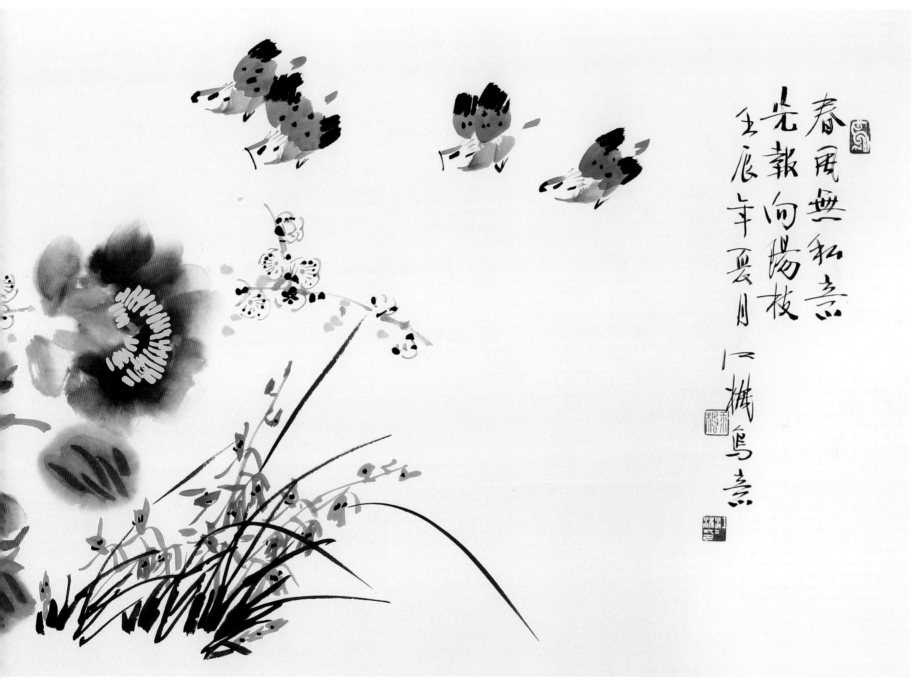

春风无私意　先报向阳枝

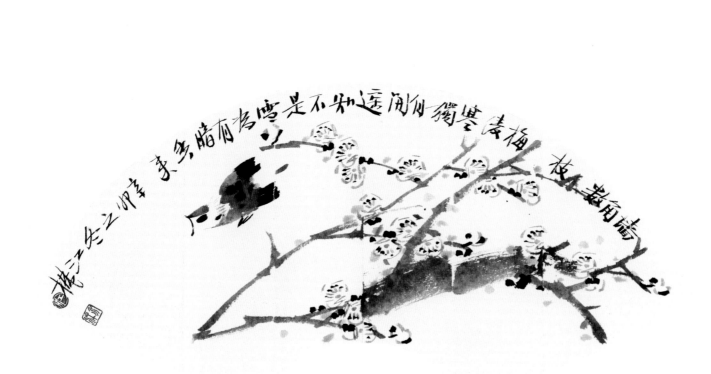

梅花扇面

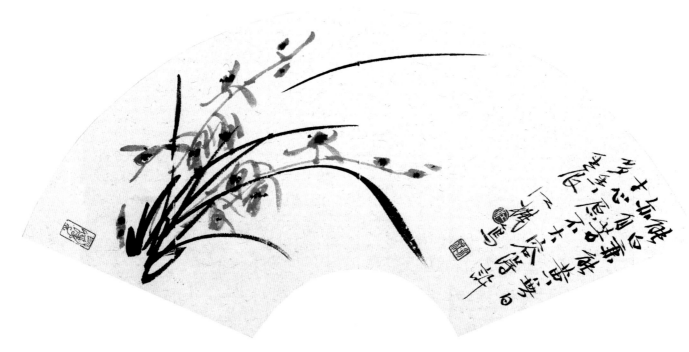

兰花扇面

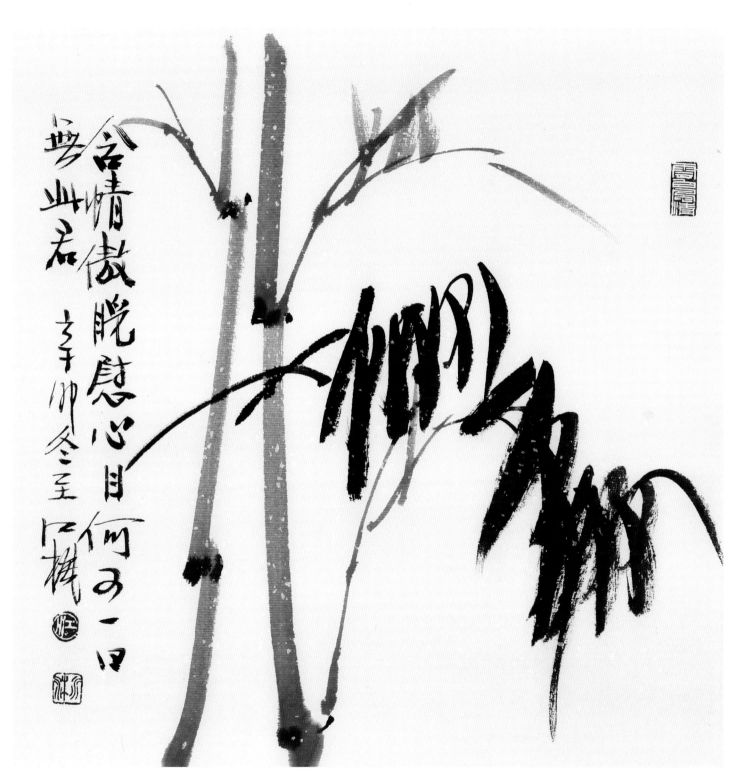

含情傲脫慰心目 何止一日
無此君 辛卯冬至 石楳

不可一日无此君·二

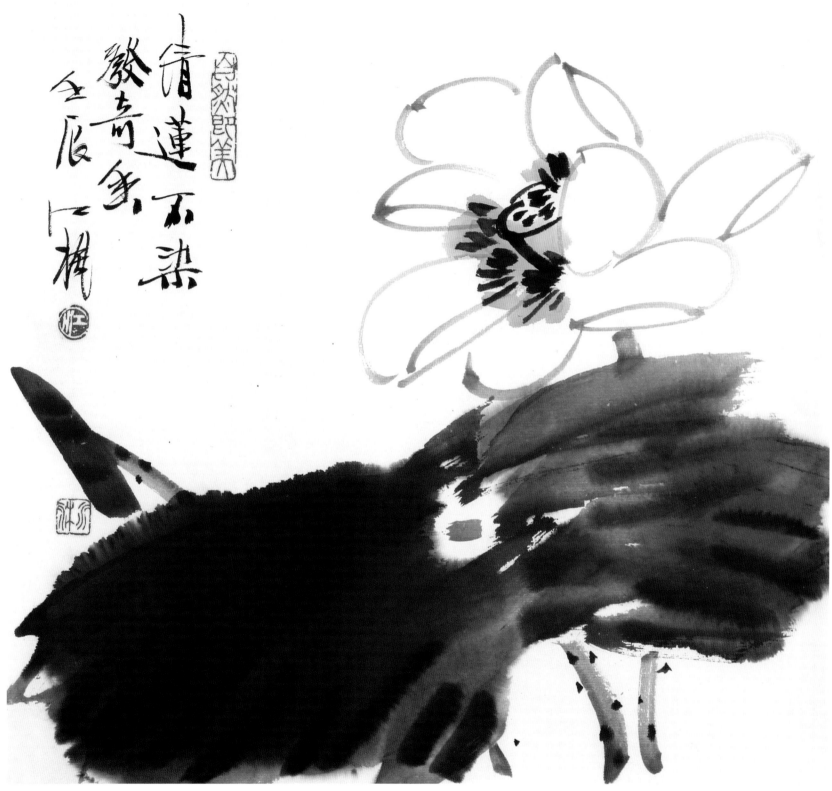

清莲不染发奇香

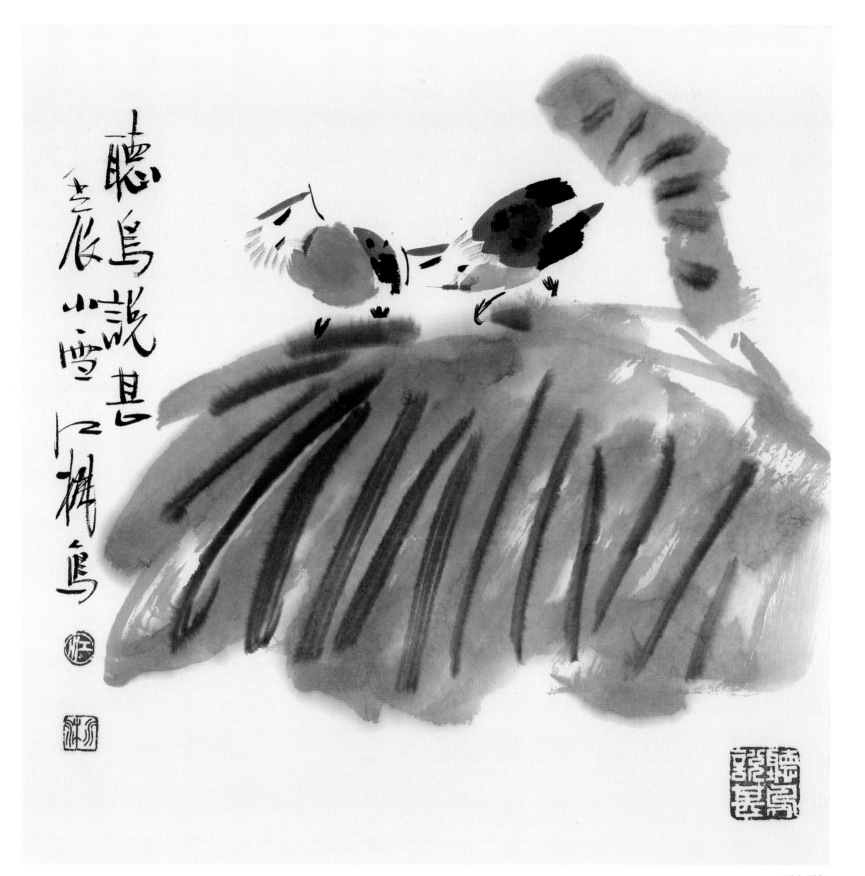

听鸟说甚

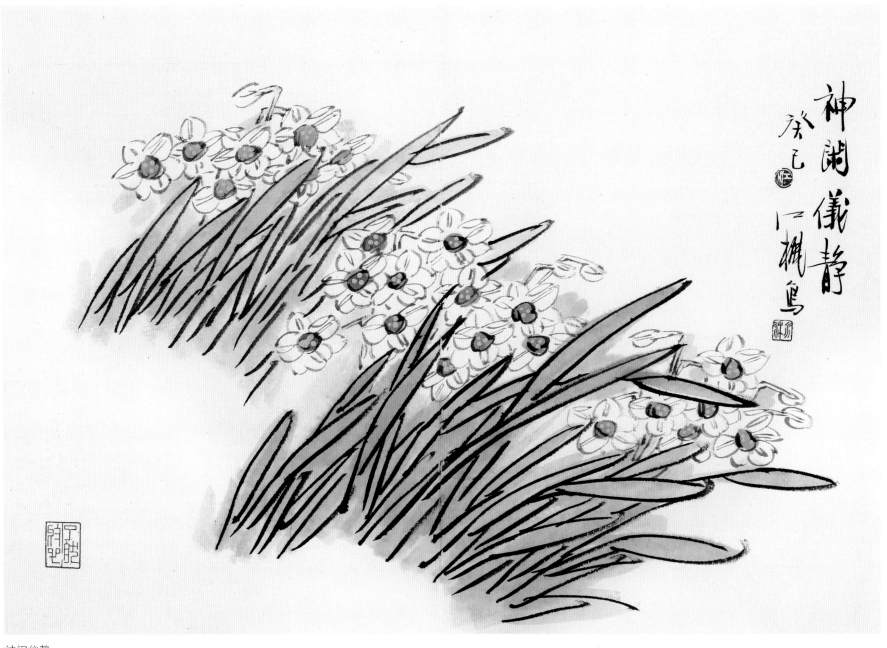

神闲仪静

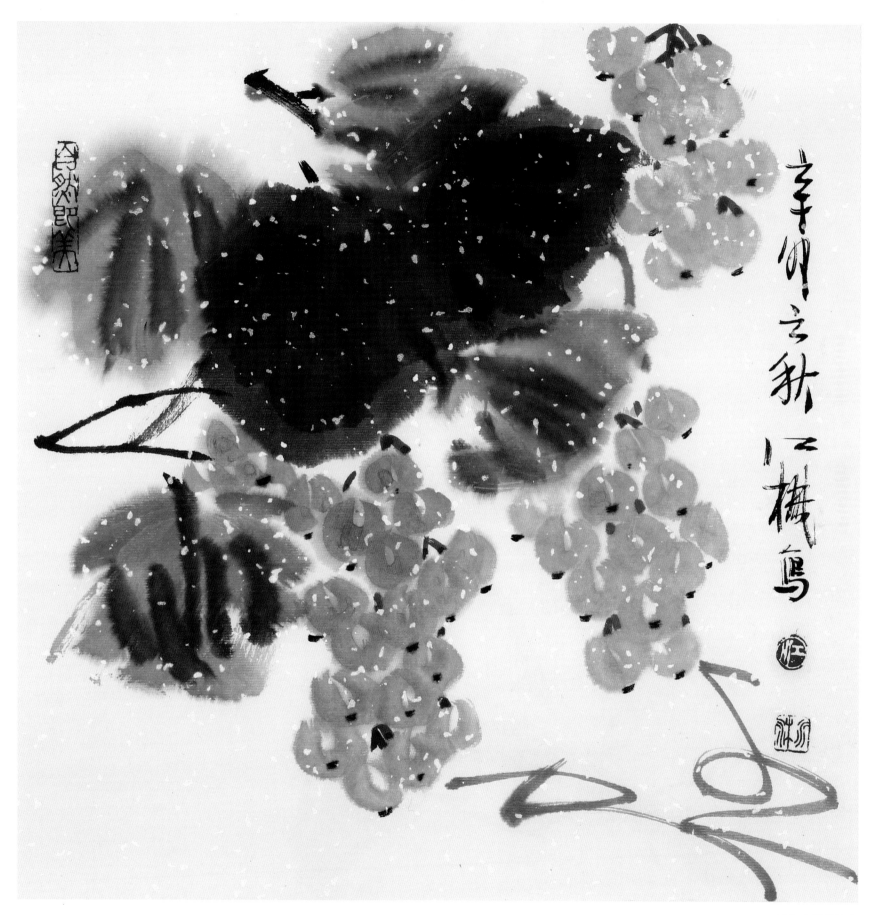

满架高撑紫络索

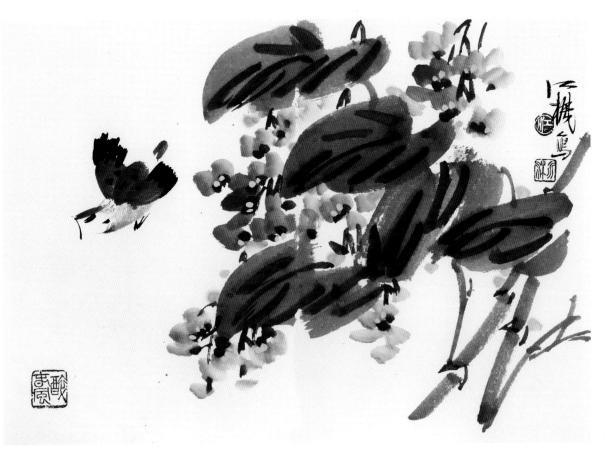

海棠小鸟

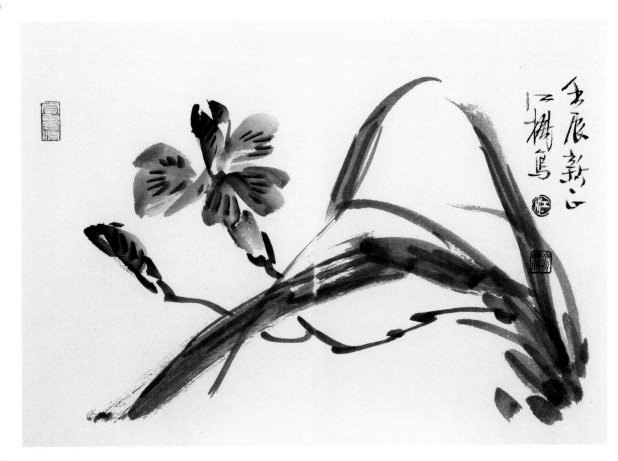

春风四月展新姿

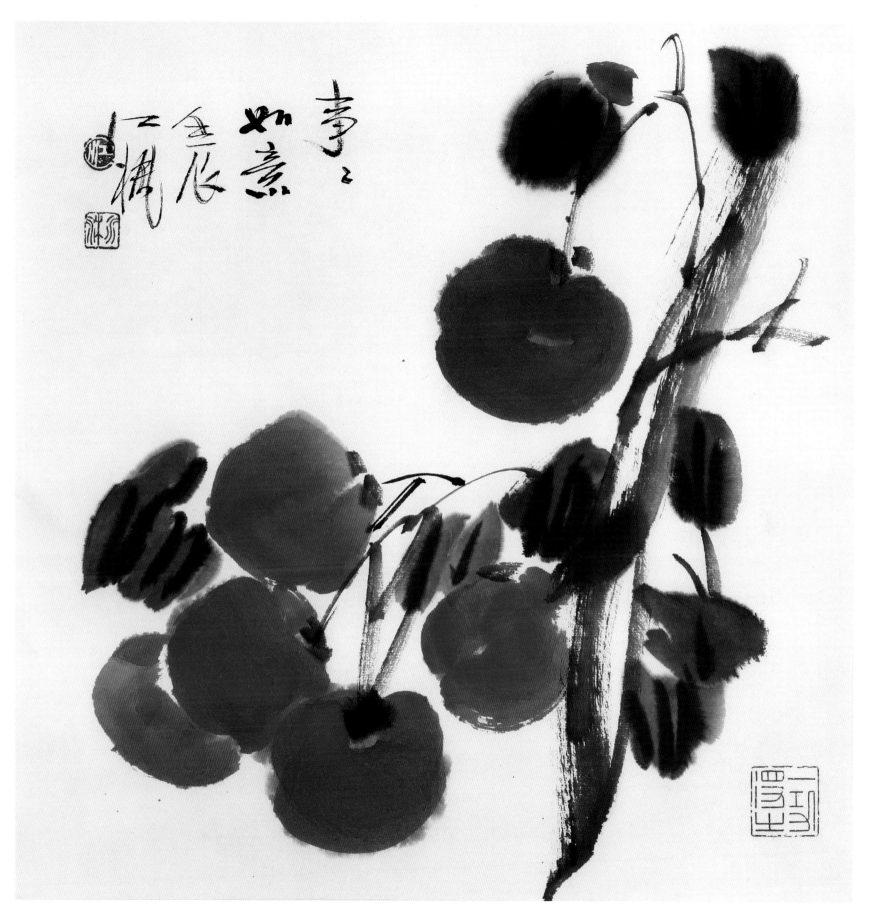

事事如意

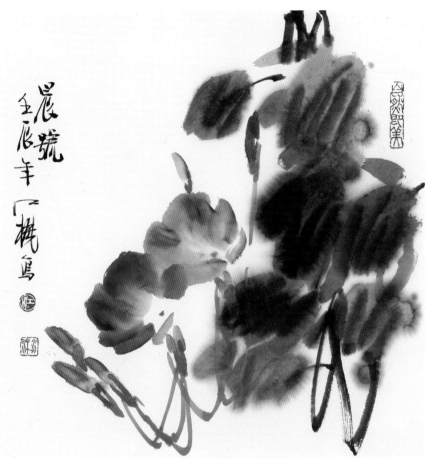

晨号

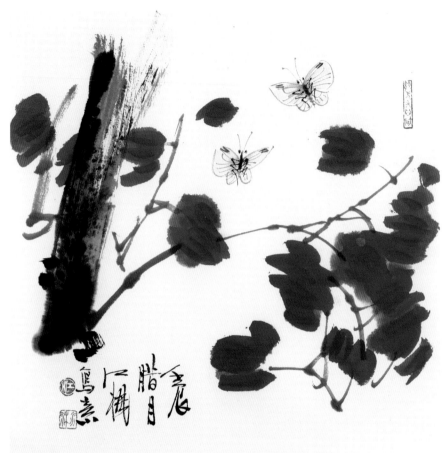

清霜醉枫叶

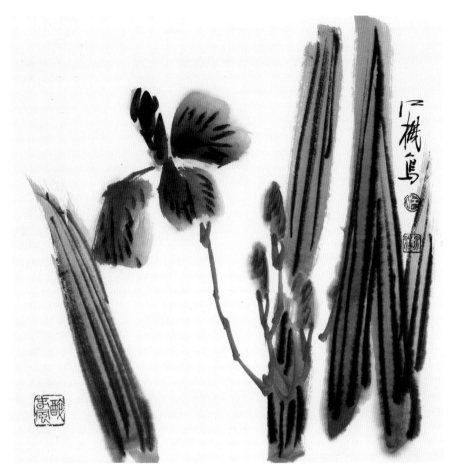

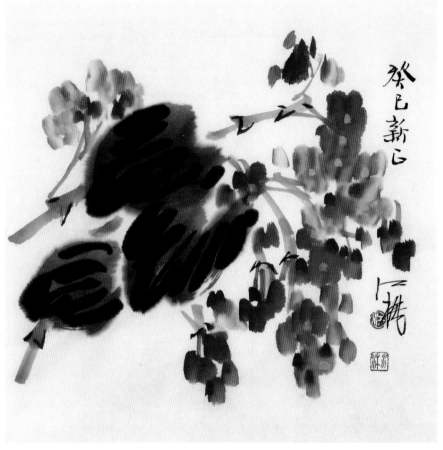

芳心独绽　　　　　　　　　　　　　　　　　正是轻红半吐时

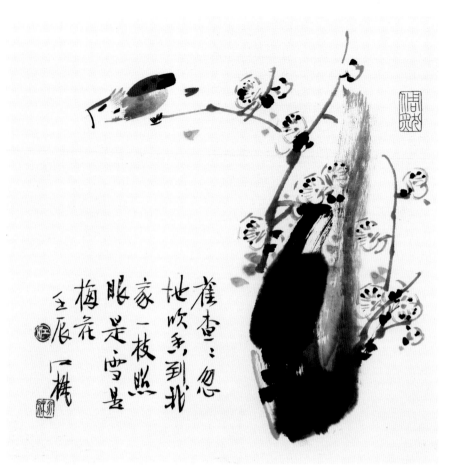

梅花枝头雀喳喳

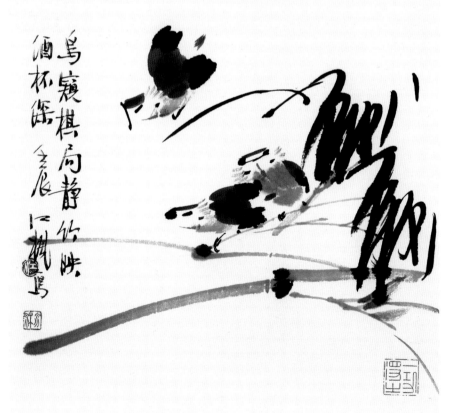

鸟窥棋局静

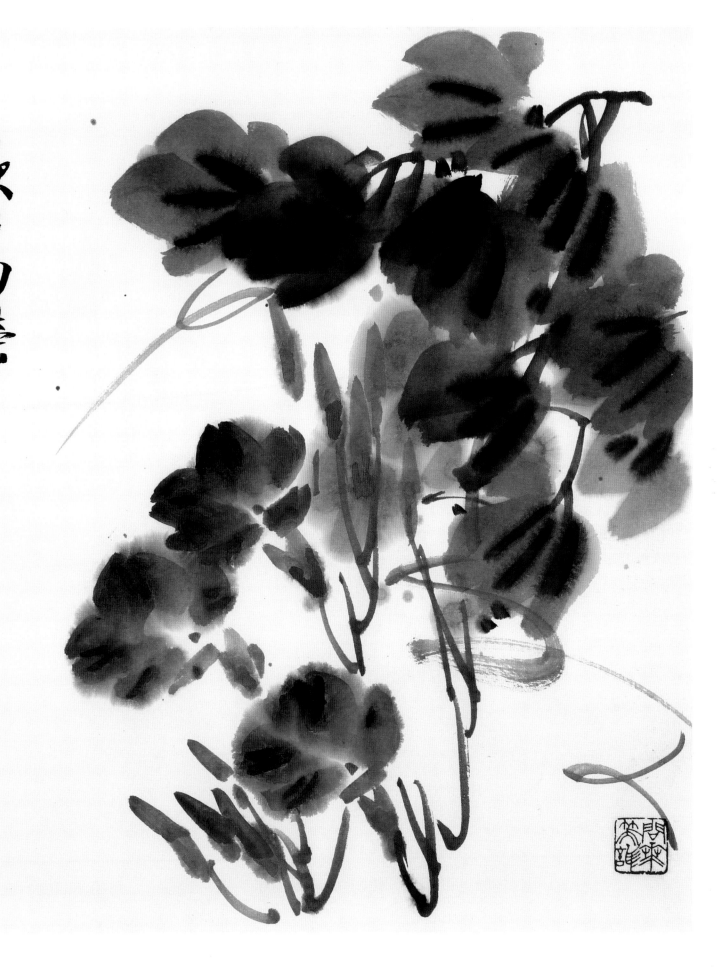

欣欣向荣

芳馨天姿不染塵幽齋宜伴
素心人含毫畫日秋風裏半錄
離騷半鳥真
壬辰之秋 二楸鳥意

鳥梅未必合時宜莫惜花前落
墨迸觸月橫斜千萬朵賞心只
有兩三枝
壬辰處暑 二楸鳥於諾言書

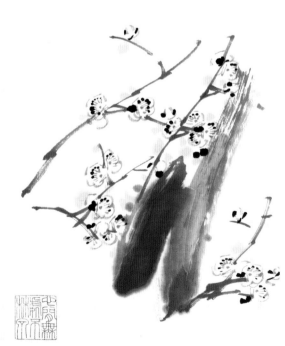
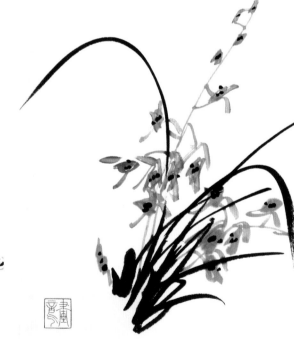

秋叢繞舍似陶家
遍繞籬邊日
漸斜不是花中偏愛菊
開盡更無花
壬辰秋日 一概鳥於誃安

畫史從來不畫風
我於難處奇
天工請看天幅瀟湘竹
滿耳丁東萬玉空
壬辰慶著一概鳥於無録李方膺
詩以題

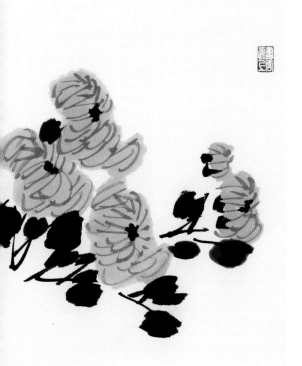
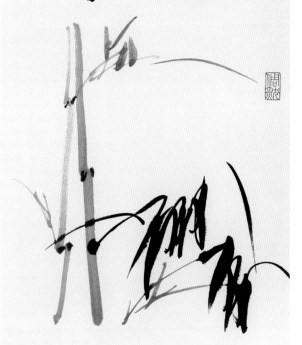

四君子条屏

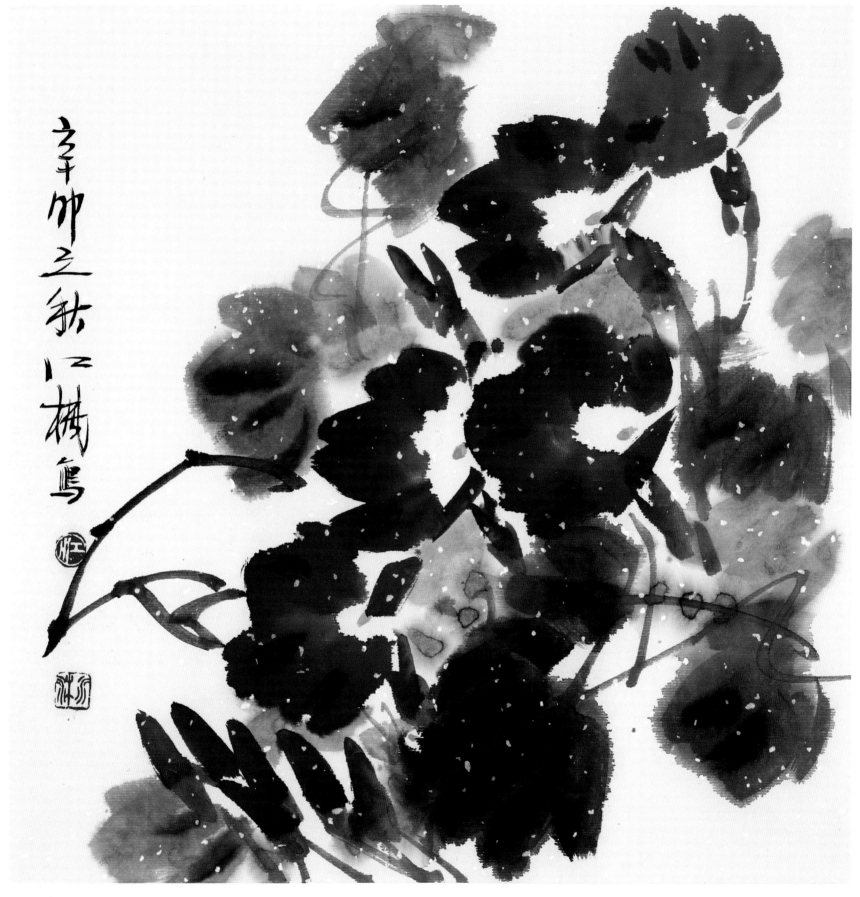

嫣然花自新

手培蘭蕊兩三栽日暖風
窗時有蝶飛來 歲在辛
卯次第用坐久不知身在室推
窗時有蝶飛來 辛卯孟冬時節
一概寫於韻玉

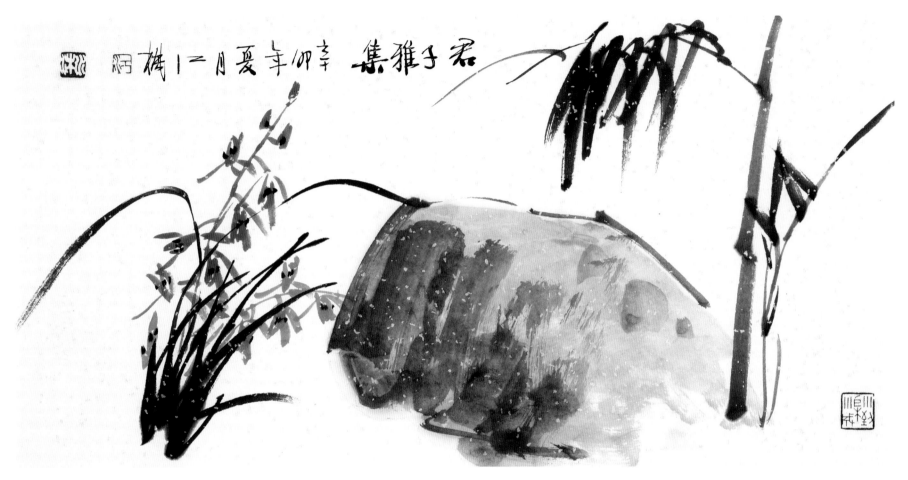

君子雅集

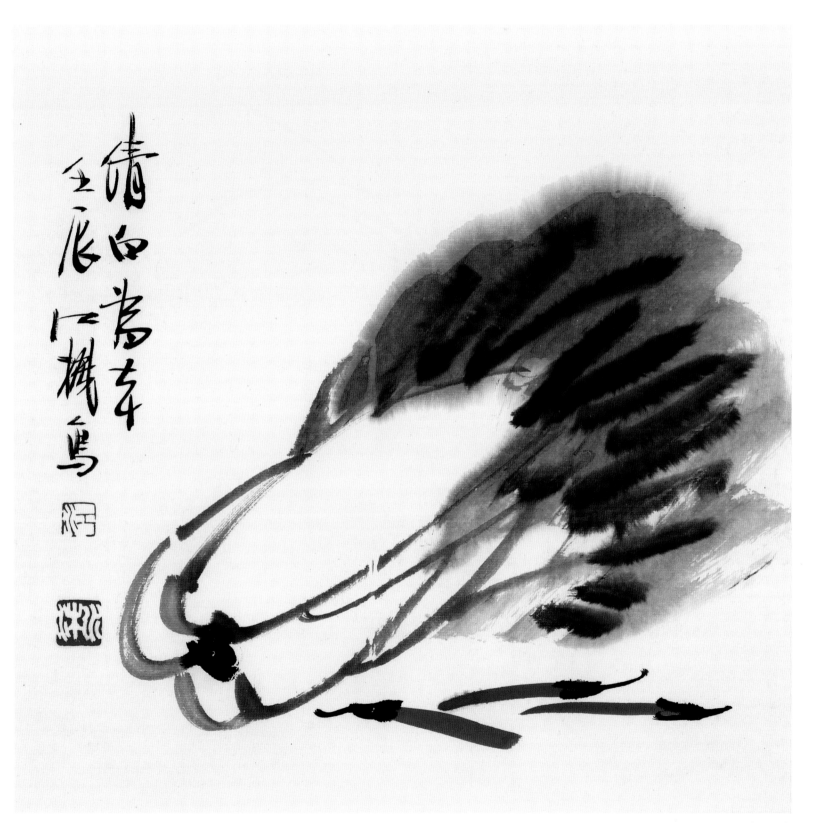

清白为本

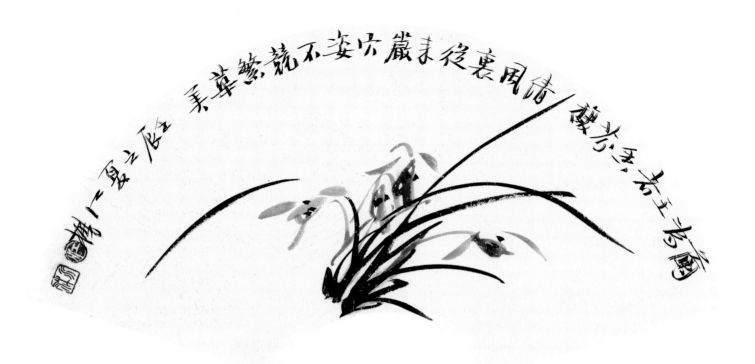

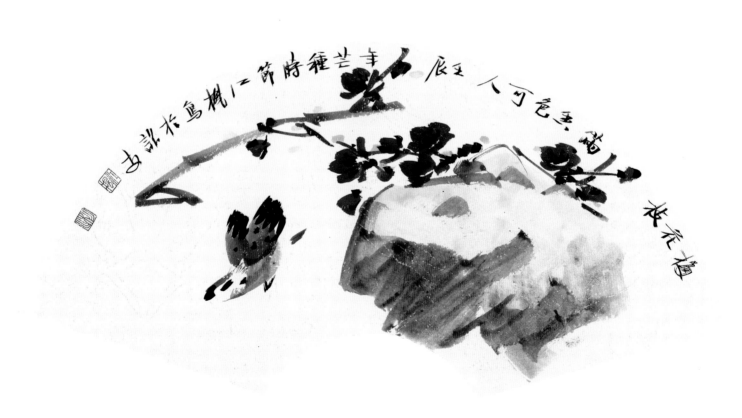

四君子扇面一·二

江水沐唯美写意花鸟画精选

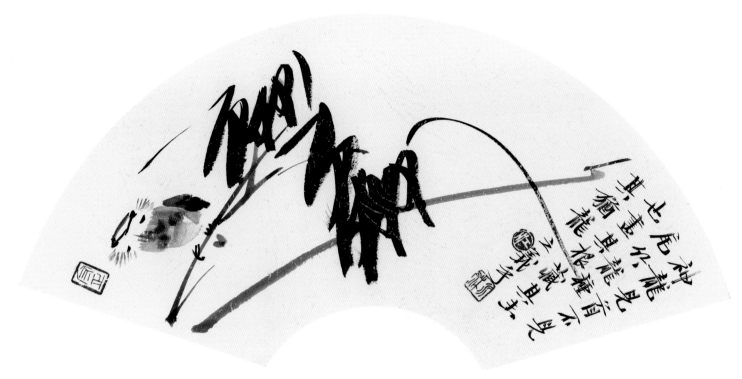

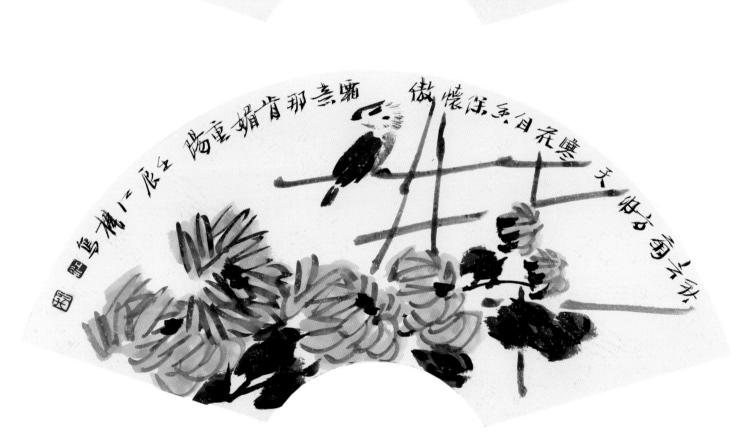

四君子扇面三·四

图书在版编目（CIP）数据

唯美写意花鸟画精选. 江水沐 / 江水沐著. —— 福州：
福建美术出版社，2013.3
ISBN 978-7-5393-2851-5

Ⅰ. ①唯… Ⅱ. ①江… Ⅲ. ①写意画－花鸟画－作品
集－中国－现代 Ⅳ. ①J222.7

中国版本图书馆CIP数据核字(2013)第042161号

责任编辑：沈益群　郑　婧
版式设计：王福安/三立方设计

唯美写意花鸟画精选·江水沐

出版发行：海峡出版发行集团
　　　　　福 建 美 术 出 版 社
社　　　址：福州市东水路76号16层（邮编：350001）
服务热线：0591-87620820　（发行部）　87533718（总编办）
经　　　销：福建新华发行集团有限责任公司
印　　　刷：福州德安彩色印刷有限公司
开　　　本：889×1194mm　1/12
印　　　张：5
印　　　次：2013年3月第1版第1次印刷
印　　　数：0001－3000
书　　　号：ISBN 978-7-5393-2851-5
定　　　价：50.00元